décembre 1852.

CATALOGUE
DE
TABLEAUX
des Écoles Italienne, Hollandaise, Flamande et Française,
DE
BELLES SCULPTURES EN BOIS DORÉ
PROVENANT DU PALAIS MINUCCINI,
D'OBJETS D'ART ET CURIOSITÉS
DONT LA VENTE AUX ENCHÈRES PUBLIQUES AURA LIEU,
HOTEL DES VENTES,
RUE DES JEUNEURS, 42,
Salle n. 1,
LES LUNDI 6, MARDI 7, ET MERCREDI 8 DÉCEMBRE 1852,
à une heure,

Par le ministère de Me **BONNEFONS DE LAVIALLE**,
Commissaire-Priseur, rue de Choiseul, 11,
Assisté de M. **FEBVRE**, Appréciateur, rue de Choiseul, 13,
Chez lesquels se distribue le présent Catalogue.

Exemplaire de Beurdeley père.

EXPOSITION PUBLIQUE
Le Dimanche 5 Décembre, de midi à cinq heures.

PARIS
MAULDE ET RENOU,
IMPRIMEURS DE LA COMPAGNIE DES COMMISSAIRES-PRISEURS,
rue de Rivoli prolongée, au coin de celle de l'Arbre-Sec.

1852

ORDRE DE LA VENTE :

Le Lundi 6, les Tableaux italiens.

Le Mardi 7, les Tableaux de toutes les Ecoles.

Le Mercredi 8, les Sculptures et Objets d'art.

CONDITIONS DE LA VENTE.

Elle se fera au comptant.

Les acquéreurs paieront cinq pour cent en sus des adjudications.

AVERTISSEMENT.

Cent Tableaux italiens dans de riches bordures sculptées, toutes d'un goût exquis et d'un dessin différent, de belles et grandes Statues, de riches Encadrements, Torchères, Encoignures, Consoles et Guéridons nous ont été récemment adressés de Florence pour en opérer la vente publique, qui offrira aux amateurs l'avantage d'admirer ces belles décorations de palais, commandées à l'époque par de grands seigneurs aux artistes florentins, dont le travail est si justement apprécié des connaisseurs. Espérons que de nobles maisons saisiront l'occasion d'acquérir ces belles productions, qui deviennent de plus en plus rares.

Une réunion de bons Tableaux de toutes les Ecoles, appartenant à divers propriétaires habitant la province, a été jointe à notre exhibition et contribuera, par son ensemble intéressant, à fixer l'attention générale et à nous attirer un bon nombre de visiteurs.

DÉSIGNATION
DES TABLEAUX

École Italienne.

ANDRÉ DEL SARTE (École de).

1 — Saint Jean présente à Jésus, assis sur les genoux de sa mère, l'emblème du monde régénéré.

SOLIMÈNE (François).

2 — Deux saints glorifiant la Vierge.

ÉCOLE DE FERRARE (16ᵉ siècle).

3 — La Nativité du Sauveur.

BUFFAMALCO.

4 — Madona in trono.

ANCIENNE ÉCOLE DE PISE (15ᵉ siècle).

5 — Saint Jérôme.

ANDREA COMMODI.

6 — La Vierge et Jésus enfant.

INNOCENZO DA IMOLA.

7 — Jésus soutenu par sa mère.

GEMIGNANI (Hyacinthe).

8 — Bacchus et Ariane.

PIETRO DELLA VECCHIA.

9 — L'Exilé.

FRANCESCO VANNI.

10 — Repos de la Sainte-Famille.

ORIZONTI (Style de).

11 — Deux paysages. Sites d'Italie.

INCONNU.

12 — Nymphe endormie.

GIOVANNI SAN GIOVANNI.

13 — La Vierge et Jésus entourés d'anges.

TEMPESTA.

14 — Deux paysages, sites agrestes, même dimension.

LANFRANC.

15 — Ange jouant de la viole.

PONTORME (École de).

16 — La Vierge contemplant le corps inanimé de son fils.

SOLIMÈNE.

17 — Évêque en méditation.

CORRÈGE (d'après).

18 — La Madeleine en prières.

TORINO VANNI (de Pise).

19 — La Vierge, saint Jean et la Madeleine auprès de la croix.

LORENZO SABBATINI.

20 — Sainte Thérèse et saint Michel en contemplation devant la Vierge et l'Enfant Jésus.

BERRETTINI (Pietre de Cortone).

21 — Sacrifice à Diane. (Tableau capital).

CARRACHE (Augustin).

22 — Sainte Famille.

MARIA CRESPI.

23 — La Musique.

DU MÊME.

23 bis — La Sculpture.

STELLA (Genre de Corrège).

24 — La Vierge lisant.

PAR UN FLAMAND (en Italie).

25 — Sainte Famille.

CARLE MARATTE.

26 — Sommeil de Jésus.

TEMPESTA.

27 — Le Raisin de Canaan.

DU MÊME.

28 — Les Disciples d'Emmaüs.

VERNET (EN ITALIE).

29 — Paysage avec pêcheurs.

DU MÊME.

29 bis. — Même genre de composition que le précédent.

LE TITIEN (D'APRÈS).

30 — Tête connue sous le nom de la Flore.

ZUCCARELLI.

31 — Marine, vue prise de terre.

DU MÊME.

32 — Paysage avec figures.

LANDINI (École de).

33 — Tête d'étude.

SERVANDONI.

34 — Portique d'un palais au bord de la mer.

SACCHI (Andrea).

35 — Bacchanale.

DU MÊME

35 bis — Enfance de Bacchus.

DOMINIQUIN (École de).

36 — Tête de sainte.

LANDINI (École de).

37 — Tête de jeune homme.

MARIESCHI.

38 — Quai de la Douane, à Venise.

DU MÊME.

38 bis — Vue du grand Canal.

VENTURINI.

39 — Saint Pierre recevant du Christ les clés du Paradis.

DU MÊME.

39 bis — Résurrection de Lazare.

VASARI.

40 — Portrait.

BENEDETTE DE CASTIGLIONE.

41 — Chèvres au repos.

LAURI (Philippe).

42 — Vision de la Madeleine.

DU MÊME.

43 — Jésus au Jardin des Oliviers.

MARIO DI FIORI.

44 — Vase de fleurs.

TEMPESTA.

45 — Mer houleuse.

SASSO FERRATO.

46 — Jésus debout sur les genoux de sa mère.

LE TITIEN (D'APRÈS).

47 — La Vierge, Jésus et sainte Catherine.

ROMANELLI.

47 bis — La Vendange.

BARTHOLO.

48 — Portrait d'un jurisconsulte florentin.

SALVATOR ROSA.

49 — Deux paysages, sites calabrais.

P° PATEL (EN ITALIE).

50 — Deux paysages avec ruines.

RAPHAEL (D'APRÈS).

51 — La Vierge à la chaise.

CARRACHE (ANTOINE).

52 — Mort de saint Joseph.

MARINARI.

53 — Mater Dolorosa.

DU MÊME.

53 bis — Ecce Homo.

LUDOVICO CIGALI.

54 — Mise au tombeau.

PAR UN ARTISTE ITALIEN.

55 — Quatre encoignures de plafonds représentant les quatre saisons.

ROMANELLI.

56 — Agar secourue par l'ange.

CAMBIANI.

57 — Le Corbeau apparaissant au prophète Elie.

DU MÊME.

57 bis — L'Enfant prodigue gardant les troupeaux.

ZUCCARELLI.

58 — Paysage.

ANCIENNE ÉCOLE VÉNITIENNE.

58 bis. — Jugement de Salomon.

VERONÈSE (Alexandre).

58 ter — Mariage de sainte Catherine.
 Dessin au bistre rehaussé de blanc.

MARIA CRESPI.

59 — L'Amour et le vin.

CARLO DOLCI (attribué a).

60 — La Poésie.

CIGOLI.

61 — La Nativité.

BENEDETTE DE CASTIGLIONE

61 bis — Port de mer.

ÉCOLE MILANAISE.

62 — Le Sauveur.

BERRETTINI (Pietro da Cortone).

62 bis — Vénus et Adonis.

TREVISANI (Ange).

63 — La Charité.

LE TITIEN (d'après).

63 bis. — La Vierge, Jésus et saint Jean.

Ecole Française.

TOURNIÈRES

64 — Intérieur. Femme et enfant jouant avec un chat.

GRENIER.

65 — L'Empereur à Calais.

LEBRUN (Mme).

66 — Portrait de la reine Marie Antoinette. (Gouache).

GREUZE (J.-B.).

67 — Le retour à la maison paternelle.

LOUTERBOURG.

68 — Scène de Sabbat. Dessin à la sépia.

VANDAEL.

69 — Bouquet de fleurs.

LAGRENÉ.

70 — Vénus et l'Amour.

HUET.

71 — L'Hymen entouré d'Amours.

VOUET (Simon).

72 — Diane et Actéon. (Vente Stacpoole).

LOIR (Nicolas).

73 — Jésus guérissant les aveugles. Tableau capital.

LAFOSSE.

74 — Angélique et Médor. (Vente Stacpoole).

DU MÊME.

75 — Sujet mythologique.

Provenant de la même vente.

LANCRET (ÉCOLE DE).

75 bis. — Le Concert.

FRAGONARD (ATTRIBUÉ A H.)

76 — Paysage avec rivière.

CHAPRON.

76 bis. — Deux sujets mythologiques.

J. NATTIER (FILS).

77 — Femme de cour en Hébé.

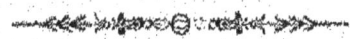

FINART (ATTRIBUÉ A).

77 bis. Cromwell et sa suite.

BOURGUIGNON.

78 — Choc de cavalerie.

LEMOINE (ATTRIBUÉ A).

78 bis. — Le bain.

Mme LEBRUN (NÉE VIGÉE).

79 — Portrait de jeune femme à coiffure poudrée.

REYNOLDS.

79 bis. — Etude de paysage, environs de Londres.

M. CARTIER.

80 — Taureau effrayé par un serpent.

DU MÊME.

81 — Animaux dans une prairie.

DURAND-BRAGER.

81 bis. — Un Naufrage.
>Tableau ayant fait partie du Salon de Paris.

LARGILLIÈRE (ATTRIBUÉ A).

82 — Dame de la cour en Carmelite.

LEBRUN.

83 — La Conversion de Saint Paul.

DAVID (ATTRIBUÉ A).

83 bis. — Achille à la guerre de Troie.

SWEBACH.

84 — Camaïeu sur porcelaine. Cavaliers cosaques.

DU MÊME.

85 — Deux Chasses.

CORRÈGE (PAR UN PEINTRE FRANÇAIS, D'APRÈS).

86 — Jupiter et Io.

CASQUELLES.

87 — Deux Ports de mer animés par beaucoup de figures.

COIPEL.

88 — Neptune et Amphitrite.

VALIN.

89 — Une Bacchante.

LARGILLIÈRE (MANIÈRE DE).

90 — Portrait d'homme.

LAGRENÉE (ATTRIBUÉ A).

91 — Deux Sujets mythologiques.

<div style="text-align:right">Même dimension,</div>

Ecoles Hollandaise et Flamande.

BAKKER.

92 — Kermesse.

SCHELFHOOT.

93 — Paysage hollandais.

NOTTERMAN.

94 — Chien guettant un oiseau.

DU MÊME.

95 — Le Suplice de Tantale.

CORNEILLE DE VOS.

96 — Tête d'Ange.

VAN BREDA.

96 bis. — Marché aux chevaux. Tableau capital.

INCONNU.

97 — Deux petits paysages.

VAN REGEMORTER.

98 — Paysages Hollandais, avec figures et animaux.

VAN DER ULFT.

99 — Place publique. Grande quantité de figures. Composition capitale.

<div style="text-align:right">Ancienne Collection Blondel de Gagny.</div>

BRAUWER (genre de).

99 bis. — L'Ivresse flamande.

DE HONT.

100 — Bataille entre les Flamands et les Espagnols.

ZORG.

100 bis. — Chambre basse donnant sur la campagne, avec accessoires de cuisine et de labourage.

MICHAUD (Théobald).

101 — Deux pendants. Entrée de ville avec figures.

TÉNIERS (père).

102 — Paysans à la porte d'une ferme.

ANCIENNE ÉCOLE ALLEMANDE.

102 bis. — Deux Portraits avec inscription et armoiries.

DU MÊME.

103 — Berger gardant son troupeau.

VAN BRÉE.

103 bis. — Paul et Virginie.

BRIL (Paul).

104 — Entrée de forêt.

OSTADE (genre de).

104 bis. — Homme tenant un pot.

GÉRARD DOW (d'après).

105 — Vieille femme lisant.

D. DENGEN.

105 bis. — Paysage boisé.

REMBRANDT.

106 — Pièce dite des cent florins.
(Eau forte).

KESSLER (École allemande).

107 — Sainte Marthe et sainte Madeleine.

HEEM PÈRE (David de).

108 — Huîtres, pain, plats, coquillages et orfèvrerie, sur une table couverte d'une nappe blanche.

GLAUBER et LAIRESSE.

109 — Ville maritime.

TÉNIERS (école de).

110 — Estaminet flamand.

CRAESBECK.

111 — Une bataille au cabaret.

J. JORDAENS.

112 — Suzanne et les Vieillards.

DAVID TÉNIERS (fils).

113 — Vue du Château de cet artiste par un effet d'hiver.

VAN TILBORG (Gilles).

114 — Famille flamande réunie dans une salle basse.

VAN STRY.

115 — Lisière de bois bordé par un canal.

NUIJEN.

116 — Paysage.

ROBIE.

117 — Mouton dans une étable.

W. SYLP.

118 — Joueurs d'échecs.

119 — Sous ce numéro, les tableaux omis.

Objets de Curiosité.

120 — Deux riches tours de glaces en bois sculpté et doré, époque Louis XIII, avec couronnements, travail Florentin, à rinceaux et enfants. En relief.

<div style="text-align:right">3 mètres, 20 centimètres de hauteur, sur 2 mètres de largeur.</div>

121 — Grande et belle Console, même style et même travail.

<div style="text-align:right">Largeur 70 centimètres, sur 1 mètre 80 centimètres.</div>

122 — Torchères. Satyres supportés par des Faunes en bois sculpté et doré. Ronde-Bosse à socles octogones et pieds de griffon.

<div style="text-align:right">Hauteur 2 mètres.</div>

123 — Deux autres. Même style. Enfants africains soutenant des corbeilles. Sur leurs socles carrés, ornés de rinceaux et mascarons.

<div style="text-align:right">Hauteur 1 mètre 50 centimètres.</div>

124 — Quatre encoignures à figures ronde-bosse. Enfants entourés de pampres.

<div style="text-align:right">Hauteur 90 centimètres.</div>

125 — Table guéridon. Même travail que les quatre pièces précédentes.

<p align="right">80 centimètres de hauteur.</p>

VASES EN FAENZA.

126 — Six vases, forme Médicis de la plus grande richesse, ornés de mascarons avec couvercles et montés sur socle en bois doré.

<small>Les peintures de ces vases fines d'exécution, représentent des vues Italiennes avec figures.</small>

127 — Une glace sur une console à grands rinceaux et têtes de lions.

SCULPTURE EN BOIS.

128 — Deux grandes figures en bois sculpté, ronde-bosse, représentant Bacchus et Cérès. Travail italien.

<p align="right">Hauteur 1 mètre 80 centimètres.</p>

129 — Sous ce numéro, divers articles de curiosité.

www.ingramcontent.com/pod-product-compliance
Lightning Source LLC
Chambersburg PA
CBHW030123230526
45469CB00005B/1768